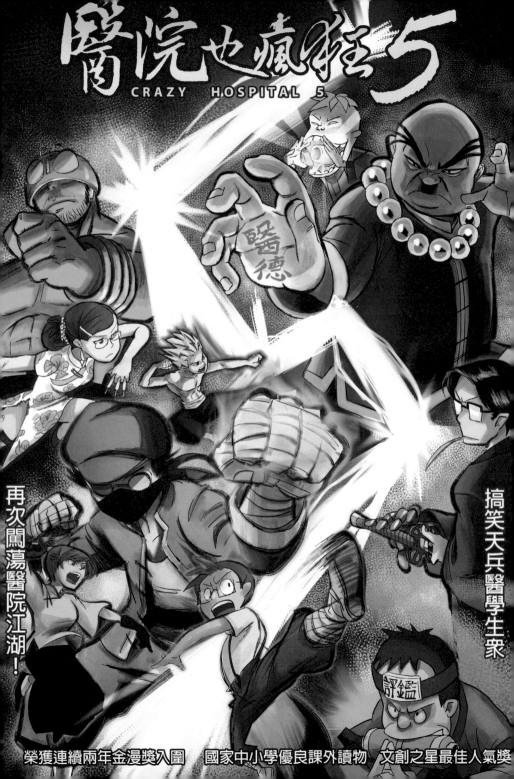

感恩致謝

- 向購買的人說聲謝謝，台灣本土元創漫畫因你們的支持而茁壯。

- 向辛勞的醫護人員致敬，希望這本漫畫能為大家帶來歡笑，也讓民眾能更了解醫護人員的酸甜苦辣與心聲。

- 謝謝文化部、國藝會、桃園市政府文化局和動漫界各位師長們的指導與鼓勵。感謝千業、白象文化、大笑文化、無厘頭動畫、小P、尹嘉與815的協助。

- 感謝洪大和小殘的協助校對，兩位眼力更勝鷹眼。

- 感謝愚者學長、葉鴻鐘老師、高醫林子堯教授、黃韋欽醫師、林峯立學弟、鍾秀華心理師、和廖芳櫻女士等人的大量購買與支持。

- 感謝桃園療養院、台大醫院、中國醫藥大學、聖保祿醫院及迎旭診所大家的照顧。

- 感謝《中國醫訊》、北榮《癌症新探》、《精神醫學通訊》、《聯合新聞元氣網》連載醫院也瘋狂。

- 最後要感謝我的家人及親朋好友，我若有些許成就，來自於他們。

我們的榮耀與感謝

2013 榮獲文化部藝術新秀。

2014 出版台灣第一部本土醫院漫畫。

2014 新北市動漫競賽優選。

2014 台灣漫畫最高榮譽【金漫獎】入圍。(第一集)

2014 台灣自殺防治漫畫全國特優第一名。

2014 歌曲榮獲文創之星全國第三名及最佳人氣獎。

2014 日本「手塚治虫紀念館」交換創作。

2015 台灣漫畫最高榮譽【金漫獎】入圍。(第二集與第三集)

2015 日本東京國際動漫展交流(日文版第一集)。

2015 國家中小學推薦優良課外讀物。

2015 動畫主題曲【醫院也瘋狂】近百萬人次觸及率。

2015 新北市動漫競賽第二名。

2015 十大傑出青年藝術文化組入圍。

感動

聯合熱情推薦

「雷亞用自嘲幽默的角度畫出台灣醫護人員的甘苦談，莞爾之餘也讓大家發現：原來許多基層醫護人員不是養尊處優的天龍人，而是蠟燭兩頭燒的血汗勞工啊！」

——蘇微希（台灣動漫畫推廣協會理事長）

「台灣現在還能穩定出書的漫畫家已經是稀有動物了，尤其還是身兼醫生身分就更難得了，這還有什麼話好說，一定要大力支持！」

——鍾孟舜（台北市漫畫工會理事長）

「當醫生已經夠辛苦了，沒想到雷亞還能投身漫畫界這火坑，和兩元一起畫一系列的本土漫畫，經我診斷雷亞應該有嚴重的被虐傾向，治療藥方就是畫個一百集吧！」

——曾建華（不熱血活不下去的漫畫家）

「生活需要智慧也需要幽默，《醫院也瘋狂》探索了杏林趣談，也反諷了專業知能，角色的生命活化了思維空間。漫畫呈現不一樣的敘事形式，創意蘊含於方寸之間，值得玩味。」

——謝章富（台灣藝術大學教授）

「創作能力，是種令人羨慕的天賦，但我更佩服的，是能善用天賦去關心社會、積極努力去讓生活中的人事物乃至於世界變得更美好的人，而子堯醫師，就是這樣的人。」

——賴麒文（無厘頭動畫創辦人）

「醫療界常給民眾冷漠隔離的錯覺，因為這份疏離感，讓醫界內部想發起的改革常難以獲得民眾大力支持。希望能藉著子堯的漫畫，讓社會大眾更了解醫界的現況，進而支持醫療改革。」

——好運羊（外科醫師）

「超爆笑的《醫院也瘋狂》又出新的一集了！梗這麼多到底是哪來的啊！（狀態表示超羨慕）」

——急診女醫師小實學姊（急診主治醫師）

「好友兼資深鄉民的雷亞，用漫畫寫出這淚中帶笑的醫界秘辛，絕對大推！」

——Z9神龍（網路達人）

推薦序（黃榮村）

善良熱情的醫師才子

子堯對於創作始終充滿鬥志和熱情，這些年來他的努力逐漸獲得世界肯定，他獲得文化部藝術新秀、文創之星競賽全國第三名和最佳人氣獎、入圍台灣漫畫最高榮譽「金漫獎」、甚至創作還被日本譽為是「台灣版的怪醫黑傑克」。他不斷創下紀錄、超越過去的自己，身為他過去的大學校長，我與有榮焉。他出版的台灣本土醫院漫畫《醫院也瘋狂》，引起許多醫護人員的共鳴。漫畫就像寫五言或七言絕句，一定要在短短的框格之內，交待出完整的故事，要能有律動感，能諷刺時就來一下，最好能帶來驚奇，或最後來一個會心的微笑。

醫學生在見實習時有幾個特質，是相當符合四格漫畫特質的：包括苦中作樂、想

辦法紓壓、培養對病人與周遭事物的興趣及關懷、團隊合作解決問題、對醫療體制與

訓練機制的敏感度且作批判。

子堯在學生時，兼顧專業學習與人文關懷，是位多才多藝的醫學生才子，現在則

是一位對人文有敏銳觀察力的精神科醫師。他身懷藝文絕技，在過去當見習醫學生期

間偶試身手，畫了很多漫畫，幾年後獲得文化部肯定，頗有四格漫畫令人驚喜的效果，

相信日後一定會有更多令人驚豔的成果。我看了子堯的四格漫畫後有點上癮，希望他

日後能成為醫界一股清新的力量，繼續為我們畫出或寫出更輝煌壯闊又有趣的人生！

黃榮村

前中國醫藥大學校長

前教育部部長

推薦序（陳快樂）

才華洋溢的熱血醫師

在我擔任衛生署桃園療養院院長時，林子堯是我們的住院醫師，身為林醫師的院長，我相當以他為傲。林醫師個性善良敦厚、為人積極努力且才華洋溢，被他照顧過的病人都對他讚譽有加，他讓人感到溫暖。林醫師行醫之餘仍繫心於醫界與台灣社會，利用有限時間不斷創作，迄今已經出版了四本精神醫學書籍和五本漫畫，而這本《醫院也瘋狂》第五集，更是許多人早已迫不及待要拜讀的大作。

《醫院也瘋狂》利用漫畫來道盡台灣醫護的酸甜苦辣、悲歡離合及爆笑趣事，讓醫護人員看了感到共鳴，而民眾也感到新奇有趣。林醫師因為這系列相關作品，陸續榮獲文化部藝術新秀、文創之星大賞與入圍金漫獎，相當令人讚賞。

另外相當難得的是，林醫師在還是學生時，就將自己的打工所得捐出，成立「舞劍壇創作人」，舉辦各類文創活動及競賽來鼓勵台灣青年學子創作，且他一做迄今就是十六年，現在很少人有如此高度關懷社會文化之熱情。如今出版了這本有趣又關心基層醫護人員的漫畫，無疑是讓林醫師已經光彩奪目的人生，再添一筆風采。

陳快樂

前心理及口腔健康司司長

前桃園療養院院長

天兵醫學生成員介紹

政傑

體格強壯，充滿正義感。

雷亞

個性粗枝大葉、反應遲鈍，常會做出無厘頭的搞笑事情、愛吃。

LD

冷靜精明，總是副酷臉。

歐君

火爆小辣椒，聰明伶俐、個性火爆。

歐羅

個性豪爽、虎背熊腰，喜歡摔角和打扮成假面騎士。

龜

總是笑臉迎人，喜歡打排球。

皮卡

羽扇綸巾，風流倜儻，文學造詣高，喜歡吟詩作對。

周哥

足智多謀，電腦天才。

蘇董

服裝黑白分明，精通情報蒐集。

舞劍壇醫院成員介紹

院長－金老大

喜怒無常，滿口仁義道德卻常壓榨基層醫護人員。口頭禪是「你們這些醫師沒醫德！」

金老大年輕時是台灣外科「三大神刀」之一，後來歷經一連串可怕事件後，外表與個性都產生了劇烈改變。

急診－龍主任

個性剛烈，身懷絕世武功。

精神科－崔醫師

心思縝密、沉穩內斂，喜愛養蛇。

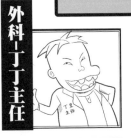

外科－丁丁主任

外科主任，舌燦蓮花、好大喜功、嗜酒如命。

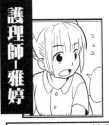

護理師－雅婷

新手護理師，心地善良溫柔。

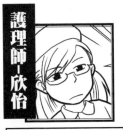

護理師－欣怡

資深護理人員，個性直率不畏惡勢力。

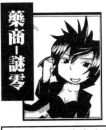

藥商－謎零

神秘女子，時常向醫院推銷藥物或器材。

外科－總醫師

個性陰沉冷酷，一直升不上主治醫師，每個人都忘記他的名字。

內科－李醫師

混血金髮帥哥，帥氣輕佻，個性好色。

加藤醫師

個性幽默風趣，醫學生們喜愛的學長，刀法出神入化，總是穿著開刀服和戴口罩。

「漫畫感覺很誇張，但現實往往更瘋狂。」

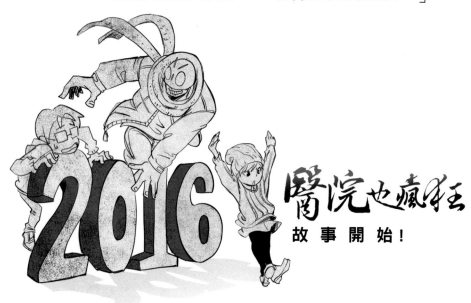

漫畫出第五集了，在一開始要再次跟大家說一下——

林醫師你又要說本漫畫內容純屬虛構對吧！

純屬事實

不，其實本漫畫的故事，一直都是真的！

真、真的嗎？唬爛的吧！

你真的帶紙袋嗎？

哈哈，當然是假的啦！台灣食安哪有這麼嚴重？醫療崩壞哪有那麼慘？政治哪有那麼黑？基層哪有那麼血汗？

！

……

…日出了耶，兩元。

真的耶…希望台灣永遠都能有那麼美的日出。

漫畫的真假，是由能改變未來的大家一起來決定的。

拿去。

過年急診地獄

16

月月鳥是雷亞同學，幽默風趣、熱愛羽球又會變魔術，喜歡耳鼻喉科。

月月鳥

各位觀眾，就讓我月月鳥用雷亞來上演一場偉大的消失魔術秀！

呃…月月鳥我感覺有點缺氧，快好了嗎？

哈！各位觀眾請看！

登登!!

？雷亞還在啊?!

各位，我已經華麗地把雷亞的腦變不見了！

什麼！我的腦不見了！

雷亞原本就沒有腦吧！！退錢啊！

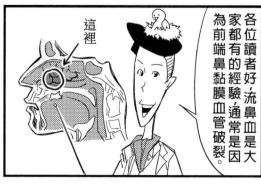

各位讀者好，流鼻血是大家都有的經驗，通常是因為前端鼻黏膜血管破裂。

這裡

流鼻血

過去有一說法要捏住鼻子後仰是錯的！因為會增加血液倒流嗆住氣管風險。應用手指加壓兩側鼻翼，往前傾才正確喔！

哇！才五分鐘就止住了，月月鳥學長你好厲害！

波濤洶湧

還有流鼻血最重要的是要找出流血原因，避免再次流血。

最常見原因是挖鼻孔喔！

噴血

耳朵進水

可是我剛剛游完泳，左耳進水耶！

雷亞不要用手掏耳朵，容易引起發炎或感染喔。

一般人只要頭側向同一邊原地跳幾下就能通了

這樣嗎？

咕嘟

跳跳

現在連右耳都進水，我聽不見啦！

正常人應該會有效啊

…雷亞你的生理構造真是異於常人！

龜告訴你一個秘密喔！有人說加藤醫師其實是金老大的兒子耶！

魚刺

蘇董你怎麼了?!快點吞飯！被魚刺噎到?

真的嗎？

等等！小刺雖然可以吞飯搞定，但有時候反而會造成大刺卡更深。安全作法是如果超過半小時仍有吞嚥刺痛感就要看醫生喔！

已經舒服多了，謝謝你月月鳥。

小刺沒關係，大刺要人命。最重要的是大家吃有刺的食物時千萬要小心唷！

過年體重變化

重體↑

可惡！過年期間如果我再吃零食，我就把手剁掉！

對！減肥就是要有這個氣勢！

過完年

……

BOOOM~~!!

那個…這磅秤好像年久失修壞了，我出門去買個新的。

剁掉吧~

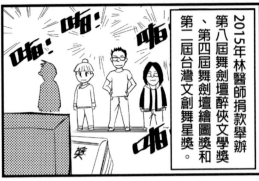

2015年林醫師捐款舉辦第八屆舞劍壇文學獎、第四屆舞劍壇醉俠繪圖獎和第二屆台灣文創舞星獎。

舞劍壇創作人頒獎

非常感謝各位得獎人及家屬特地前來。

這是我人生第一個得到的文學獎，謝謝林醫師讓我圓夢，我將來長大要跟林醫師一樣熱心助人！

感謝前來支持的陳快樂司長、謝章富教授、顏艾琳老師和各位親友。

希望我的一點鼓勵能夠成為大家追尋夢想的翅膀。

醫院也瘋狂四於FF開拓動漫祭舉辦新書發表會,感謝大家支持與鼓勵!

真假柯P

大家好,台灣動漫很有潛力,大家加油!我是來拿免費漫畫的!

你們看!這位大叔好像柯P耶!

想太多,市長怎麼可能會來?只是cosplay啦!

你不說我還以為他真的是柯P。

隔天—

柯P到動漫展拿免費漫畫

哇哩‥‥

！

最近台灣網路很流行「一句話激怒○○○」，今天我來示範大家如何激怒醫護人員。

一句話激怒

李醫師你開的藥物被健保核刪了喔！

不爽指數：80

天啊，為什麼救人還會被健保核刪啊？

金老大你好沒醫德——

年輕人終究是年輕人啊……

想用沒醫德激怒我？身為一位很有醫德的院長，絕對不會被你激怒的！

……頭髮。

來PK啊！！

你說誰沒頭髮啊！你這實習菜鳥！

不爽指數：100

兩句話

台南登革熱

台南市登革熱疫情實況

眼科門診

洪醫師我發燒和眼窩痛

反射診斷

喔,登革熱啦,下一位。

皮膚科門診

百珊醫師我起紅疹…

斬釘截鐵

登革熱,下一位。

神經科門診

0.6醫師我頭痛全身痠痛

興趣缺缺

喔?登革熱,下一位。

急診

龍主任!病人出現休克!

應該是出血型登革熱,但本院沒床了,可惡!

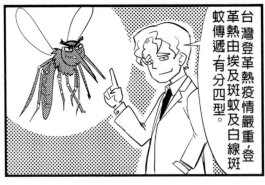

台灣登革熱疫情嚴重，登革熱由埃及斑蚊及白線斑蚊傳遞，有分四型。

登革熱症狀

可能症狀包括發燒、頭疼、後眼窩痛、紅疹、肌肉關節酸痛和血小板下降等。

如果接連得到兩種不同類型的登革熱，要小心是否有出血性休克的症狀，若不治療有20%死亡率。

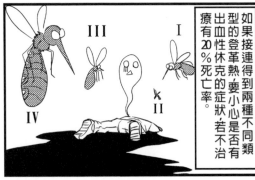

目前並沒有針對登革熱治療的藥物，以支持性治療為主，最重要的是預防蚊蟲孳生，包括定期清除器皿積水⋯⋯你們兩個在幹嘛？

李醫師，就麻煩你當誘餌了！

雙十劫

今年台灣中秋節，強颱杜鵑來勢洶洶，恐無法賞月烤肉。

嘿咻！嘿咻！

中秋颱風

LD颱風要來耶，你都不用儲備糧食嗎？

沒人送餅

我人緣比你好多了，光中秋月餅禮盒就夠我吃一週了，免煩惱。

啪嚓！！

雷亞醫師，網路動漫有時候會說到「偽娘」，這是什麼意思啊？

動漫問題問我就對啦！

偽娘通常指的是一些俊美男性打扮成美麗女性，有時還不會被發現喔！

蕾雅

寒顫～

黑黑黑…

眼鏡男你不要抵抗了！乖乖讓我換裝吧！

咻啪！

呀！

啪啪！

値班訣別

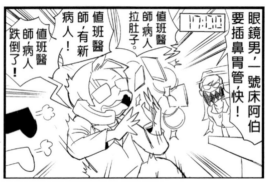

手機幻聽症候群

嘿嘿嘿

手機幽靈

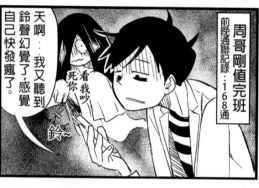

鈴~

『手機幻聽症候群』，指的是因長時間被手機鈴聲轟炸，在手機沒響時還是會聽到鈴聲。根據統計，超過八成的醫學生都曾發生此現象。

周哥剛值完班
前晚通聯記錄：168通

看我吵死你

鈴~

天啊⋯⋯我又聽到鈴聲幻覺了，感覺自己快發瘋了。

怎麼可能？！

雷亞你不是昨天也值班？怎麼能那麼精神飽滿？你都不會有幻聽症候群嗎？

碰碰！

妖聲受死吧！

哇！！

因為我把手機鈴聲改成JV唱的醫院也瘋狂主題曲了！幻聽反而讓我更開心啊！

這樣也行？

醫院也瘋狂

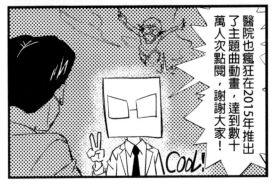

醫院也瘋狂在2015年推出了主題曲動畫，達到數十萬人次點閱，謝謝大家！

Cool!

我們的目標是未來出版長篇動畫故事！

刀光劍影

呃⋯動畫刀光劍影，你站那邊有點危險。

兩元你想太多

幫我全院廣播⋯說有嚴重傷患需要急救⋯

快救警啊！

台東醫療缺乏

台東地區醫療資源缺乏，一些重症患者往往要花費數小時轉到花蓮或高雄的醫院，部分醫師如徐超斌醫師、游昌憲醫師等人，多年來守護台東醫療、奉獻心力。

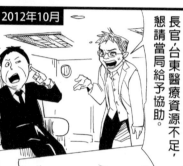

長官，台東醫療資源不足，懇請當局給予協助。

2012年10月

啊？你說啥？不好意思我耳屎很多，聽說您身體微羌，何不早點退休？

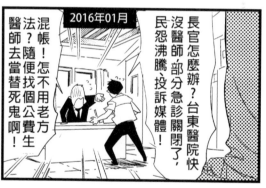

長官怎麼辦？台東醫院快沒醫師，部分急診關閉了，民怨沸騰，投訴媒體！

2016年01月

混帳！怎不用老方法？隨便找個公費生醫師去當替死鬼啊！

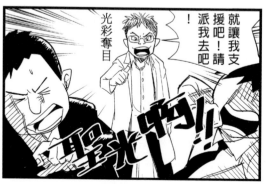

就讓我支援吧！請派我去吧！

光彩奪目

聖光乍り！！

長眠

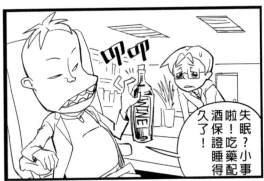

失眠？小事啦！吃藥配酒保證睡得久了！

崔醫師，失眠如果吃安眠藥配酒是不是能睡更久？

喔？這當然－

因為吃安眠藥配酒容易爆肝，爆肝後自然就會長眠了。

減肥膠帶

歸功

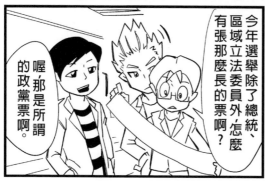

今年選舉除了總統、區域立法委員外，怎麼有張那麼長的票啊？

喔，那是所謂的政黨票啊。

政黨票

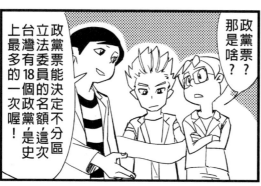

政黨票？那是啥？

政黨票能決定不分區立法委員的名額，這次台灣有18個政黨，是史上台灣最多的一次喔！

可是那麼多政黨，怎麼知道哪個比較好？

把全部政黨列出來討論就好啦！

好方法！

原來政黨是在比誰尚黑（台語啊）？

黨是一個字，不能分成兩個字寫啦！

意志力挑戰

雷亞在幹嘛？學電影的黑武士隔空取物？

不行！

他說他要減肥、抗拒美食誘惑。

嘿嘿，我在全部蛋糕都偷加了瀉藥，要減肥就讓我來幫你吧！

！

廁所！

？

歐羅怎麼了？

秘密代號?

雷亞你知道嗎?其實各醫院都有秘密代號喔!

醫院代號

1. 寶山醫院、合太醫院＝台大
2. 大樹醫院、契丹醫院＝國泰
3. 塑膠醫院＝長庚
4. 貴院＝中國
5. 頂好醫院＝榮總
6. 上人醫院＝慈濟
7. 達天醫院＝和信
8. 百年老店＝彰基
9. 數字醫院、川總＝三總

因為有時候有些八卦不方便直說,各醫院基層都有其暱稱或代號。

真的喔!感覺很慘!

歐君你有聽說嗎?我昨天聽說有位VIP去頂好買了塑膠後,結果狀況不太好被轉到寶山,結果最後在達天安享天年。

久了你就會懂了。

什麼鬼?就算有密碼對照表我還是聽不懂啊…

爆食狂吃

非典型憂鬱症

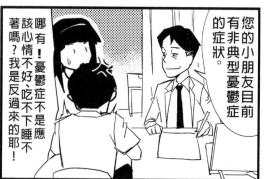

您的小朋友目前有非典型憂鬱症的症狀。

哪有！憂鬱症不是應該心情不好、吃不下睡不著嗎？我是反過來的耶！

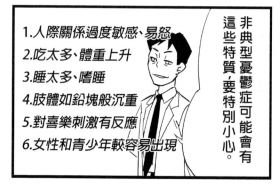

非典型憂鬱症可能會有這些特質，要特別小心。

1. 人際關係過度敏感、易怒
2. 吃太多、體重上升
3. 睡太多、嗜睡
4. 肢體如鉛塊般沉重
5. 對喜樂刺激有反應
6. 女性和青少年較容易出現

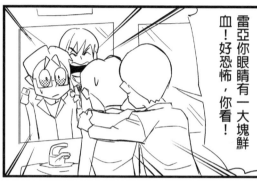

雷亞你眼睛有一大塊鮮血！好恐怖，你看！

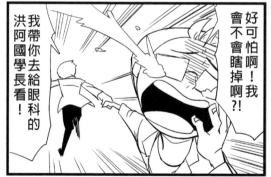

好可怕啊！我會不會瞎掉啊?!

我帶你去給眼科的洪阿國學長看！

這是結膜下出血，是眼睛微血管破裂，看起來很嚇人，但通常沒有不適感也不會影響視力，休息約兩週就會自行改善了喔！

原來如此！！

45

低溫療法

附註：電燒的味道因人而異，有人覺得很臭也有人覺得很像烤肉，但醫學研究指出外科醫師如果長期吸到這些煙霧，可能對健康會有不良影響喔！

巴夫洛夫的狗

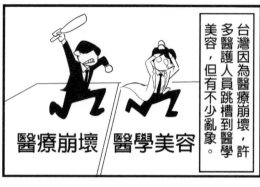

台灣因為醫療崩壞，許多醫護人員跳槽到醫學美容，但有不少亂象。

醫療崩壞　醫學美容

醫美亂象

事實上台灣沒有醫美專科，畢業的醫學生不需要受過相關訓練後就能執業。

大家要慎選受過相關訓練的醫美醫師，不然——

可能會發生跟雷亞一樣的悲劇。

醫院禁忌二

之前在第一集我們介紹了醫院裡面不能送鳳梨和旺旺仙貝等禁忌，今天要示範新的禁忌喔！

別！

首先，在醫院不能吃【鴨胸】，因為象徵急救時的壓胸。

快回來啊！！

我壓我壓

好吃好吃

當然果汁【每日C】也是禁忌，因為代表每天CPR。

又有病人要急救！

喂！

好喝好喝

另外病人到醫院時不能說【歡迎光臨】。出院也不能說【謝謝光臨】喔！

謝謝光臨，請下次再來

果死我啊！

醫生就是不斷進修與考試。學生時代要念一堆原文書，大五時考第一階段國考基礎醫學。

考試命

大七實習累到快死掉，同時還要考第二階段國考臨床醫學。

當住院醫師熬了4～7年後，要拚專科和次專科醫師執照，考上後還不一定能升主治醫師。

可惡，我什麼時候才能不當總醫師啊！

就當你以為升上主治醫師沒事後，每年都還要修學分延續專科醫師執照。

!@$#^%
^%$^&
@$()!

神藥來源

你怎麼咳了那麼久還沒好？我認識一位秦神醫你要不要去看他？

咳咳，你這是很嚴重的難治之症，但我這有帖昂貴神藥可以治好你。

神醫牙！！

李醫師我咳嗽、便秘、肚子痛、發燒、過敏加上失眠，我要拿之前所有的藥物。

奇怪，你病怎麼一直不會好啊？不合理啊…

神藥製作中

【安樂椅偵探】是指無須奔波找線索,只要舒適坐在安樂椅看資料就能破案的神探。

而在台灣精神醫學界,也有一位被譽為是安樂椅神探的【金瑞醫師】,他擁有極為敏銳的觀察力和判斷力。

安樂椅神探

金瑞醫師好久不見。

不用多說了,你是為了一位麻煩的學生而來,他有著藍色頭髮、戴眼鏡、個子小、腦袋少根筋,對吧?

金瑞醫師果然不負安樂椅神探之盛名,你是如何推敲而知?

哼,這還不簡單?

……原來如此。

因為他跟蹤你來,笨手笨腳的在外面偷看著,而我看到了。

台灣有一篇著名的『醫院恐怖漫畫』，故事描繪醫療崩壞困境，獲得數十萬人熱烈迴響。

一人九化

我前去採訪漫畫作者【頸椎骨折團隊】，卻發現驚人的事實！

頸椎骨折團隊

我們九人都不接受記者採訪喔！

凡人回頭吧！我們【頸椎骨折團隊】九人一向低調處世。

原來他們九個筆名，現實皆是同一人！

真的是太驚人了！

用手指說話

吃錯藥

道路顛簸

你脊椎受到劇烈撞擊受傷，有可能需要開刀，你是出嚴重車禍嗎？

醫師我只是騎機車而已，台灣道路坑坑洞洞，震了好幾下⋯⋯

呃⋯⋯是喔

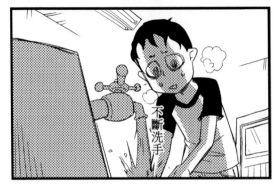

強迫症

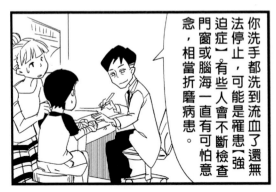

阿強你還好嗎？你進去廁所已經半小時了，怎麼這麼久？

我在洗手，快好了啦！

你洗手都洗到流血了還無法停止，可能是罹患【強迫症】，有些人會不斷檢查門窗或腦海一直有可怕意念，相當折磨病患。

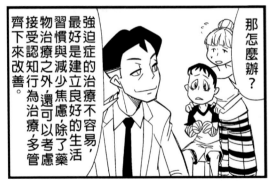

那怎麼辦？

強迫症的治療不容易，最好是建立良好的生活習慣與減少焦慮，除了藥物治療之外，還可以考慮接受認知行為治療，多管齊下來改善。

鮭魚返鄉

Doctor,我剛從America回來,my knee很pain,可以幫我check一下嘛?

呃⋯⋯你是說膝蓋很痛嗎?

Let me see...我還要做CT、MRI加全身健檢。

呃,可是你長期在國外生活,沒健保會很貴喔!

你say健保?喔呵呵~回台灣後隨便補繳幾個月健保費就OK啦!小case!

這樣投機的心態不太好吧!

喔呵呵呵呵~

檢查完再回美國!

呃,就算如此,您的病情不需要做斷層掃描⋯我不會開的。

What?我可是優良鮭魚返鄉啊!Doctor你不聽我的就投訴你!

藥師〔米八芭〕是位風趣幽默又熱心助人的藥師兼畫家，任何藥物的疑難雜症都難不倒她。

藥師米八芭

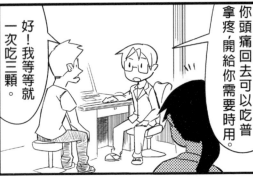

你頭痛回去可以吃普拿疼，開給你需要時用。

好！我等等就一次吃三顆。

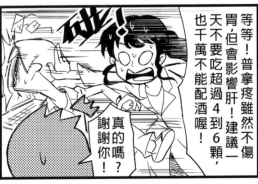

等等！普拿疼雖然不傷胃，但會影響肝！建議一天不要吃超過4到6顆，也千萬不能配酒喔！

真的嗎？謝謝你！

那個…這個藥…理論上一天不能吃太多喔……

隔天看診

背後好冷

你這是小感冒，我開點抗生素給你回去吃就好了。

謝謝歐羅醫師。

蚊子叮牛角

歐羅醫師，一般感冒不用抗生素，長期濫用有可能造成抗藥性菌種出現！

看我的米八芭神

文風不動

推！

哇！

是不是有蚊子叮我背後？心裡突然有個聲音要我不要開抗生素，不要開好了。

猴死囝仔！你再不刷牙！牙齒就爛光啦！看我厲害！歐啦歐啦！

留醫師看診中

你又忘記刷牙蛀牙了！我要帶你去看留醫師！

我不要!!

康康牙醫

您好，我是康康醫師，今天幫學長代班看診。

親愛的，我們家的牙刷呢？

老公，我和女兒已經決定這輩子以後都不刷牙了。

啥？

智齒

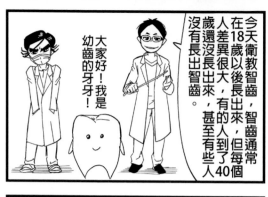

今天衛教智齒，智齒通常在18歲以後長出來，但每個人差異很大，有的人到了40歲還沒長出來，甚至有些人沒有長出智齒。

大家好！我是幼齒的牙牙！

智齒長在最裡面，日常刷牙不易清潔，容易蛀牙和有牙周病，甚至也可能會侵犯相鄰臼齒。

該拔的智齒盡量趁年輕時拔除，過了30多歲後才要拔，復原狀況會比較差，也比較容易產生術後腫脹或感染等。

哼哼，我現在骨頭長硬了，想幹掉我沒那麼容易！

這時候就要我出場用力把智齒拔掉啦！

學長，小心溫柔拔掉就好啦！

完美對象

同好

兩位長官！流感肆虐、急診塞爆，醫院已經沒有足夠的病房了！

還有床位

唉，龍主任你為了想偷懶而說謊，現在醫師真是沒有醫德啊！

阿龍，我看醫院還有很多床位啊！不要偷懶多收一點病人賺錢。

院長那些是小兒加護病房和燒燙傷病房，無法收治流感重症患者啊！

龍主任你不要騙我沒念過書，這裡明明寫醫院地下室還有很多床位！

什麼？

楊前顧問指的是這些太平間床位嗎？要躺看看嗎？

歐君同學你膽大心細，真是外科百年難得一見的奇才，你來應徵我們外科住院醫師吧！

學妹可是能躲過我飛刀的人呢！

唉唷，丁丁主任，你這樣誇輪家，輪家會不好意思啦！

外科奇才

LD同學你刀法精湛，真是外科百年難得一見的優秀奇才，來應徵我們外科住院醫師吧！

學弟可是實習就開過盲腸的人呢！

雷亞同學你……

嗯？

你有手有腳，真是外科百年難得一見的優秀奇才，你來應徵外科住院醫師吧！

……外科已死

真的嗎？我也覺得我是個外科人才，謝謝丁丁主任稱讚！

敵我

附註：總醫師在預計出版的連環漫畫中，因為某次災難而失去了右手，由加藤醫師執刀搶救後改裝為機械手。至於連環漫畫何時會出版，可能跟日本漫畫【獵人】下一集出版時間差不多吧哈哈！

醫學中心生活

羅醫師聽說你要離開醫學中心到診所執業？

對啊！哇！總醫師你的機器手臂真酷！

為何有如此愚昧決定呢？醫學中心資源比較豐富、招牌也比較響亮。

因為醫學中心要值班又很難升上主治醫師，我已經當精神科總醫師兩年了，不想再浪費時間下去了。

……

人要有鴻圖壯志！十年寒窗無人問、一舉成名天下知！你知道到診所之後你就不用挑戰熬夜輪班、應付醫院評鑑、撰寫超難論文！這種無聊生活你要嗎?!

……聽起來蠻不錯的啊

嗯……好像真的不賴耶

蔣院長您好，很高興能成為診所的一員。

羅醫師歡迎來到基層，診所是民眾健康的第一道防線，非常重要。

基層醫療

羅醫師，診所初診不能跟健保申請「診斷性會談」，只能申請費用較低的項目。

為什麼？在診所不也是進行一樣的問診和診察嗎？

健保對於診所的給付與大醫院不同，就算是一樣的人做一樣的事，在診所有時就是較少給付，你還有很多眉角要學呢！

咳咳,由於國際醫學交流,我今天有重大事情公布——

不會又是無聊的醫德至上活動吧!

轉學生

就是她,我們今年有位來自美國的轉學生,請大家多多關照。

Hey everybody nice to meet you all !

竟然連可愛轉學生這種老梗都出現了?作者沒梗了嗎?!

竟然連可愛轉學生這種梗都出現了,作者根本是天使!!

活著真美好!

......

第五集出版

請問林醫師和兩元，醫院也瘋狂出版第五集了，你們有什麼感想？

感謝各位親朋好友支持，沒想到兩年多已經出版五集了，超級感動的！

另外請問醫院也瘋狂已經有三本入圍金漫獎，但始終沒有拿到首獎，被網友戲稱是漫畫界的李奧納多，你們有什麼想法？

哈哈沒有啦，李奧納多是超厲害的影帝，我們只是小咖啦！

對啊，我們不敢幻想能變成像李奧納多那麼厲害的人啦。

我們第三次就想得獎，一點都不想變成李奧納多啊！

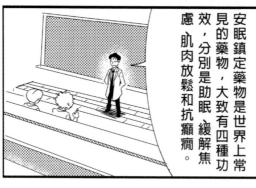

安眠鎮定藥物是世界上常見的藥物，大致有四種功效，分別是助眠、緩解焦慮、肌肉放鬆和抗癲癇。

安眠鎮定劑衛教

所有安眠鎮定藥物都是管制藥品，需要依照醫師處方，請勿自行增加劑量。

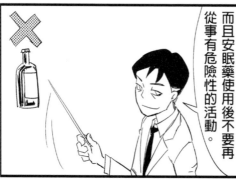

另外藥物不能配酒服用，而且安眠藥使用後不要再從事有危險性的活動。

……看來你們應該不需要安眠藥。

嘿嘿，我可以幫你告醫院喔。

蟑螂復活

你不是醫糾蟑螂嗎?!你不是在第一集的時候車禍死了?

嘿嘿，只要人類的貪婪心還在，我們伊鳩彰郎一族永遠都會不斷再生來找麻煩的，嘿嘿——

雷亞醫師你又講錯藥物衛教啦!
米八芭神推

哇!

啦!!

隆!

?

米八芭好棒棒!犧牲一人救千萬人，神奇雷亞保齡球。

蟑螂，你的病情穩定，可以離開急診了。

龍主任，保險規定要留置急診6小時以上，才能請保險錢，就讓我多待一下吧！

不行！有很多需要掛急診的重症病人，你會害他們無法獲得治療！

唉啊，我跟某民意代表很熟，龍主任你應該不想被【關說】吧？

是嗎？原來你跟某民代很熟啊⋯⋯那我一定要好好招呼你。

被排在流感患者群

75

幻想

近來醫糾蟑螂頻頻潛入醫院偷取病患資料和製造醫療糾紛，大家發現務必通知警衛！

假面蟑螂

這真是太可怕了，電亞同學。不過我想現在戒備森嚴，蟑螂應該無法潛入了

對啊…咦？歐羅你最近是不是觸鬚好像變長了？

因為我抹了生髮水所以觸鬚變長了，哈哈！

真的嗎？哪牌子的跟我說！

喂！警衛嗎？我要檢舉有入侵者…

媽啊！我最怕蟑螂了，誰來救我下去啊！

真的歐羅持續受困中

柯P挑戰【一日雙塔】，騎單車由基隆富貴塔至屏東鵝鑾鼻燈塔。

轟

嗡嗡嗡！
衝衝衝！

呼呼、市長你等等我們啊！

鐵馬鐵腿行

哇，柯P真是體力驚人，一日雙塔耶，超遠的！

太浪漫了⋯我們兩個熱血青年不該再宅下去了！

於是兩元就跟好友【大肚子】決定單車環島，第一天由大稻埕出發！

Yeah～

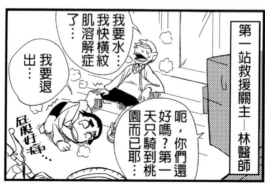

第一站救援關主──林醫師

我要水⋯
我快橫紋肌溶解症了⋯

我要退出⋯

呃，你們還好嗎？第一天只騎到桃園而已耶⋯

屁股好痛⋯

78

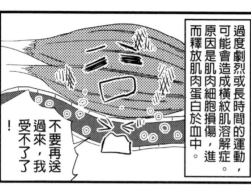

橫紋肌溶解症

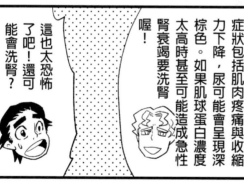

林醫師我家小孩每天都哭鬧在等第五集啊！

我爺爺病危想看到醫院也瘋狂5啊！

你們今天不交出來就不用出門了！

走火入魔

碰！

少來啊對！

那個兩元⋯你邊騎車邊聽我說，反正你騎車屁股痛，基於我的生命安全，你要不要先回來趕稿啊？

NO！我屁股不痛了！我要當破風手！我是風的孩子！

漫畫家就是任性

好HIGH啊！

80

如果出現需要火速趕到目的地，按這紅色按鈕就對了！

腳踏車店老板，林醫師有難，我必須趕回去趕稿拯救林醫師！

達到墓地

壓下

我沒說錯啊！爆炸受傷救護車就能很快送你到目的地啊！

是很快送到墓地吧！

台灣醫療評鑑繁重，被新聞媒體和基層踢爆造成醫護血汗又作假報告。

什麼？還有？

評鑑不能疑

楊前顧問，醫院評鑑制度問題層出不窮，造成醫護過勞，大家都提出質疑了！

這樣啊，阿一姪兒你所言也是有幾分道理，不過你不用擔心，楊叔我對質疑已經有好的改革策略了！

我們就來推出評比醫院評鑑制度的新評鑑吧！

老崔，他腦袋還有救嗎？……

呵呵……這莫非是另類的「賤不能移」？

我頭好痛

情書

有鑑於台灣發生可怕凶殺案，之後所有疑似精神異常的人都要強制住院！

精神異常

哼哼，這樣病人變多我又可以賺大錢了！

報告院長，人的精神狀態相當複雜，如此武斷的政策恐會侵犯人權。

崔狂你少囉唆！我是院長我說了算！以後精神不穩定的都要強制住院！

我是金院長，放我出去！

這位病人很嚴重沒病識感，幻想自己是院長

呃⋯都沒頭髮有點像耶

主角是誰

皮卡,為啥大部分醫院漫畫的主角都是外科醫師啊?像怪醫黑傑克、醫龍和仁醫都是。

其實每一科醫護都很重要,這只是收視率考量,你可以想像一下——

在我精準的開刀之下,這病人的腫瘤已經安全切下了!

加藤學長英明神武!

在我精準的調藥之下,這病人的感染已經改善了!

喔,真是好棒棒,等等一號床阿伯血糖也調一下吧。

無視

如果甩個聽診器可能會比較帥。

原來如此,差在氣勢啊

角色立體化

附註：感謝粉絲智函送給我們他做的精緻立體卡片，讓我們有這則故事的靈感。

戒菸妙語

醫師，那要抽幾十年，這話嚇不倒我的！

抽菸對身體不好，可能會得到肺癌喔！

⋯抽菸還會影響性功能喔！

蝦毀？我不抽了！

真是沒膽，隨便嚇你也怕。

抽菸也會讓皮膚老化喔！

真的嗎？難怪我看起來比別人老！

戒菸好處多，吸菸害生活。可以撥打免費戒菸專線：0800-636363！

不安

雷亞一

自愚愚人

LD你別想騙我！今天是愚人節！雖然你是我好室友，但我今天不會相信你說的任何話！

我是要跟你說愚人節是昨天，我要去洗手，不然會被你傳染笨蛋病毒⋯

什麼?!昨天?!昨天大家說的我都相信耶！

醫院也瘋狂榮幸受到金鐘獎得主黃子佼先生邀請上節談創作心路歷程。

附註：佼哥的新書【我還在】相當棒，也推薦給大家！

佼哥專訪－靈感

林醫師你們已經要出版第五集單行本漫畫了，換而言之已經畫了五百則故事了，你都不會沒有靈感嗎？

謝謝佼哥提問，我都是從生活點滴中找靈感，所以不怕沒梗，何況我會把靈光乍現的靈感記錄在手機裡面，永遠用不完喔！

真的嗎？可以讓觀眾偷看一下有哪些梗嗎？

呃…你確定這是靈感Memo，不是猜謎遊戲？

1.超棒的
2.晚餐
3.那道光
4.達文西
5.面具
6.13
7.熊
8.大便

呃……的確有時候自己看了也不知道是啥靈感

附註：這位犯人是在第三集時被警察抓走的暴露狂犯人。

取締

唉阿，警察大人們又開始在取締交通罰單了。

警察大人不去抓毒犯和殺人犯，抓那些交通違規的小老百姓有用嗎？

那個⋯阿強你有帶電話簿嗎？

我要教訓這暴露狂

學長，這年頭大家都用智慧型手機，沒有人用電話簿了啦！

咳咳，又到了一年一度的醫院運動會時間。

去年有同仁希望醫院能舉辦球類比賽，大家的聲音我聽到了。

球類運動

哇！LD你已經換成籃球裝了啊！

這次應該是籃球了吧！

以下由歐羅同學為大家展示今年球類比賽的標準配備——

美式足球?!跟歐羅玩會出人命吧！

雷亞要來比賽游泳嗎?

不要啦!龜你運動神經那麼好,跟你比我會吐血,你游你的吧。

運動王家族

喔,這邊有位小弟弟,要不要哥哥教你游泳啊?

嘿嘿

什麼!?

咻

原來是龜的姪子啊...這血統太不科學了

安安,你說那位啊?他是雷亞叔叔啊?人很好喔!

龜姊是超強的游泳教練

安安與龜姊（安安母親）

運動會

運動會黑名單

運動會完滿身大汗，真是爽快，來洗澡沖涼一下吧！

歐羅真面目

嘿嘿，趁歐羅在洗澡偷開門，看看面具下到底長什麼樣子！

嘩啦

拉

哇哇啊啊～～！

可憐的孩子……

雷亞同學受到極大刺激，造成記憶喪失，不知道看到了什麼可怕的東西。

不知道耶，我洗澡途中發現他昏倒在門口

守護台灣這一切

有鑑於台灣食安危機和空氣汙染嚴重，我再度和饒舌才子JV共同創作了新歌【守護台灣這一切】！

網路搜尋有完整歌曲喔！

大家好～

工廠排放煙霧、花朵凋枯、政客黑箱貪汙、盜採伐木、空氣有毒、代號PM2.5、食物有毒、活人上演陰屍路

接下來歌曲，我把麥克風交給林醫師！咦？人呢？

我國中音樂零分，五音不全，不要叫我唱歌啊！

人呢？～

97

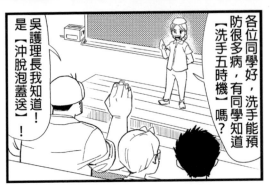
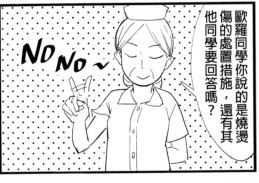

醫院洗手五時機：
1. 接觸病人前
2. 執行無菌操作技術前
3. 暴觸病人體液風險後
4. 接觸病人後
5. 接觸病人週遭環境後

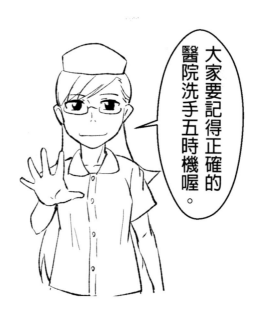

畫虎不成反類雷

日本熊本與厄瓜多在2016年四月發生大地震造成傷亡，為他們祈福。

其實台灣有世界級的地震教學園區，位於台中霧峰。在921地震後由科博館興建多年完成。

地震省思

林醫師兩次拜訪園區都感觸和受益良多，並且認識了超級熱心又解說超棒的葉鴻鐘老師。

共振現象跟地震搖的頻率跟大樓高度有關係喔！

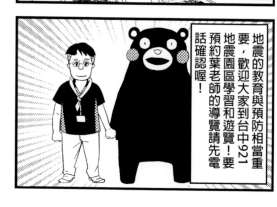

地震的教育與預防相當重要，歡迎大家到台中921地震園區學習和遊覽！要預約葉老師的導覽請先電話確認喔！

冰凍三尺

半小時後要跟雷亞約見面，時間應該可以打一場電動吧…

約好吃羊肉爐，歐羅怎麼還沒來？我快凍死了……

可惡！又死掉了！這遊戲怎麼這麼難啊！

咦？怎麼沒看到雷亞？？莫非他也在打電動

基層發聲

2016年，漫畫工會鍾孟舜理事長為台灣本土創作發聲，發起萬人聯署活動。

長官，多個政府單位使用未經授權的國外動漫影音，不僅不尊重智慧財產權，也忽視台灣本土創作人！

真有此事?!我絕對不會容許有輕蔑藝術和智慧財產權的事情發生！

長官英明神武！

但動漫不算藝術啊，只是小孩子看的東西，所以沒關係啦！

是藝術、是藝術！

長官你知道在漫畫裡…我可以一拳把人打到月球嗎？

雷亞八卦

你想採訪雷亞的八卦？問我就對了，他就是一個無腦的熱血阿呆啊！

受訪人：蘇O

我大學跟雷亞當六年室友，他有次奶茶放了四天還在喝，我們開賭盤看他會不會中毒身亡，結果他竟然沒死。

受訪人：政O

雷亞？我不認識這人，不要跟我提到他。

我跟雷亞很熟，他超帥的！最近英雄聯盟還打到金牌！

嗶

砍掉重寫。

啊?!

總編

104

你問我金老大的八卦？問我就對了，聽說他有兩個老婆，還有一個兒子。

金老大八卦

聽說他兒子跟他一樣是光頭，而且還常常酗酒。

你問我英俊的金院長八卦？他人超帥、頭髮又超多的！

翻譯：
"You are fired"
" 你被炒魷魚了 "

雷亞八卦

受訪人：蘇○

你想採訪雷亞的八卦？問我就對了，他就是一個無腦的熱血阿呆啊！

受訪人：政○

我大學跟雷亞當六年室友，他有次奶茶放了四天還在喝，我們開賭盤看他會不會中毒身亡，結果他竟然沒死。

雷亞？我不認識這人，不要跟我提到他。

我跟雷亞很熟，他超帥的！最近英雄聯盟還打到金牌！

嗶

砍掉重寫。

啊?!

總編

106

開放式問句是精神科醫師要學習的重要技能，利用開放、不預設立場、不偏頗的問法，讓病患能夠充分表達自己的感受與想法

開放式問句

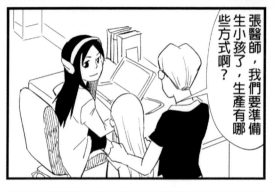

張醫師，我們要準備生小孩了，生產有哪些方式啊？

附註：肩難產是難產的一種，生產過程中，胎兒因為肩膀卡住而生不出來。

生產選擇

生產可以分成自然產和剖腹產，各有其優缺點——

自然產 NSD
Normal Spontaneous Delivery

剖腹產 CS
Caesarean section

剖腹產優點是不用歷經待產痛苦，可以選良辰吉日出生，但缺點是術後較容易有感染、沾黏、子宮破裂或植入性胎盤等問題，胎兒風險也比較高。

自然產優點是傷口較小，產後恢復較快，產程會刺激寶寶神經，出生後呼吸會較順暢。缺點是會有肩難產等風險。不過如無特別原因，優先考慮自然產喔！

原來如此，謝謝張醫師詳盡的解說！

夏老師漫畫小學堂

夏老師是土生土長桃園人，他熱愛漫畫並成立了【夏老師漫畫小學堂】，教導桃園小朋友學習漫畫。

除了夏老師以外，教室還有許多熱血的老師一起教導孩童學習漫畫。

夏老師！外面有個戴面罩、頭方方的壞人！好可怕！

真的嗎？我去看！

呃⋯夏老師我剛看完診來聊天，還買了消夜⋯

林醫師你來教室不用帶紙袋啦！會嚇到小朋友啦！

班門弄斧

林醫師,醫院也瘋狂
預計出到第幾集啊?

鞠躬盡瘁

當然是只要我們還有一口
氣在,就一直出下去啊!

我要挑戰烏龍
派出所的二百
集!

哇,一百集耶,聽起來不
賴!對了謝謝你的珍珠奶
茶,口味真特別!

呃⋯⋯那是我放了
七天的珍奶,剛不
小心放在你桌上⋯

喔!原來是
放七天了口
味才這麼特別啊

全劇終(唬爛)

謝謝收看！
台灣本土原創漫畫因您的支持
而更茁壯。

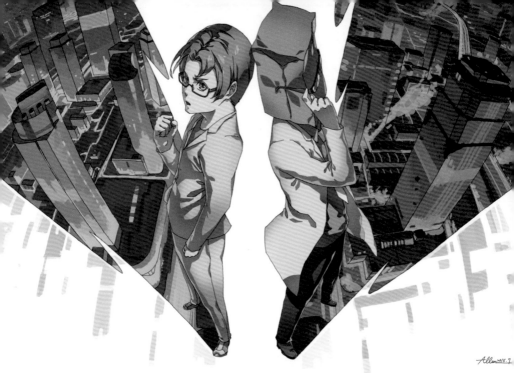

歡迎加入【醫院也瘋狂】臉書粉絲團：

https://www.facebook.com/TWCrazyHospital/

【過去與未來 - 雷亞與林醫師】

- 作者：絕美
- 臉書粉絲團：絕美 - Allen
- https://www.facebook.com/AllenJueMel/

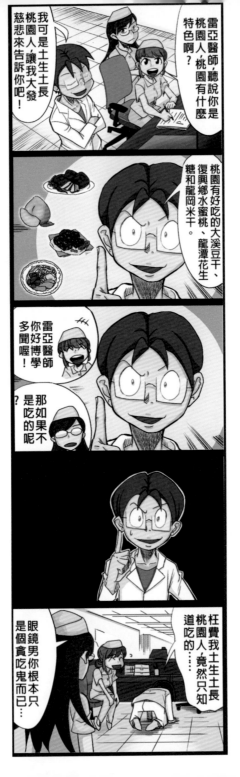

桃園特色

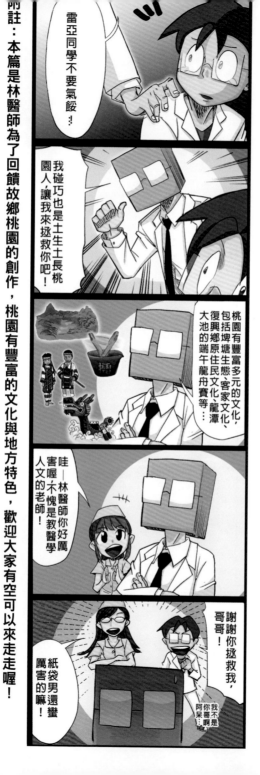

附註：本篇是林醫師為了回饋故鄉桃園的創作，桃園有豐富的文化與地方特色，歡迎大家有空可以來走走喔！

115

尾聲

感謝大家支持醫院也瘋狂，第五集我和兩元決定增加了彩色頁面，並且用來宣傳朋友的賀圖和投稿作品，感謝他們一路以來的幫忙。

彩色會讓成本變高，但我們維持一樣的價格，原因很簡單，我們創作的初衷是希望台灣醫療的問題和故事能被更多的人知道，進而改善社會。此外，現在網路上有很多錯誤的健康訊息，對民眾身心健康有不良影響，我們希望藉由漫畫這種風趣幽默的方式來改變這現象。

人的壽命有限，有時候我們工作忙到昏頭轉向，驀然回首，卻發現生命中的快樂和希望越來越少，悔恨與遺憾確越來越多。生命與希望是傳承的、前人付出了許多心血才讓我們有現在的生活。因此在有限的生命裡，我們希望能用各種方式來改善這世界。或許我們有時身處寒冬，但心裡深處仍是溫暖的，願意關心親朋好友與這世界。

希望大家看完這本漫畫後，除了多了些歡笑之外，也能更關心我們的土地和社會，謝謝大家。

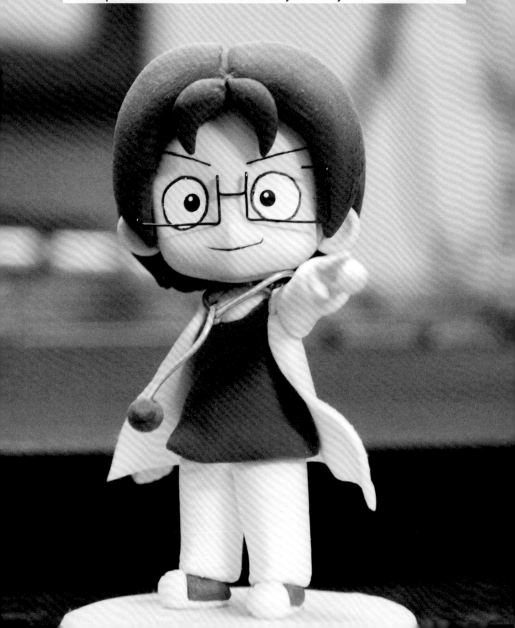

【雷亞手工公仔】
- 作者：Miyata
- 臉書粉絲團：米亞妲の手藝部
- https://www.facebook.com/miyataxmiyata

[感謝賀圖]

- 贈圖者：艾利 Ellie(護理師)
- 臉書粉絲團：醫院生存筆記 Hospital Daily Note
- https://www.facebook.com/beanchen0513

[感謝賀圖]

- 贈圖者：米八芭 (藥師)
- 臉書粉絲團：白袍藥師 米八芭
- https://www.facebook.com/Hmebaba

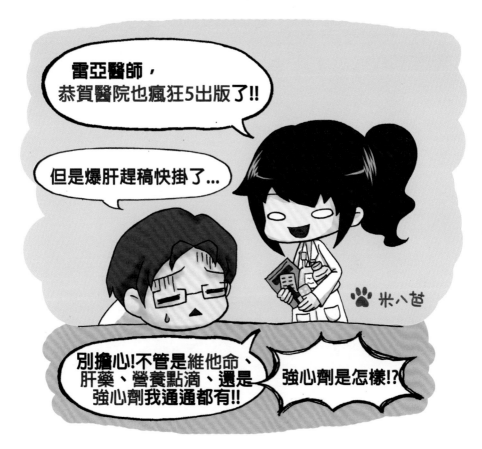

[感謝賀圖]

- 贈圖者：空白（護理師）
- 臉書粉絲團：於是空白 -
- https://www.facebook.com/SonogoKuuhaku

[感謝賀圖]

- 贈圖者：小實學姊（急診醫師）
- 臉書粉絲團：急診女醫師其實.
- https://www.facebook.com/emergencygirl/

LD / HARRISON 繪

- 作者：Harrison
- 臉書粉絲團：LUKA Studios
- https://www.facebook.com/lukastudios/

DR. ONE
加藤一／HARRISON 繪

醫院也瘋狂

歐羅 / HARRISON 繪

歐君 / HARRISON 繪

[推薦書籍]

《不焦不慮好自在：和醫師一起改善焦慮症》
林子堯、曾驛翔、亮亮 醫師著

焦慮疾患是常見的心智疾病，但由於不了解或偏見，讓許多人常羞於就醫或甚至不知道自己得病，導致生活品質因此受到嚴重影響。林醫師花費將近一年多的時間撰寫這本書籍。本書以醫師專業的角度，來介紹各種焦慮相關疾患（如強迫症、恐慌症、社交恐懼症、特定恐懼症、廣泛型焦慮症、創傷後壓力症候群等），內容深入淺出，希望能讓民眾有更多認識。

定價：280 元

《你不可不知的安眠鎮定藥物》
林子堯 醫師著

安眠鎮定藥物是醫學上常見的藥物之一，但鮮少有完整的中文衛教書籍來講解。林醫師將醫學知識與行醫經驗融合，撰寫而成的這本衛教書籍，希望能藉由深入淺出的文字說明，讓民眾能更了解安眠鎮定藥物，並正確而小心的使用。

定價：250 元

如欲購買本書，可至博客來網路書店購買：
http://www.books.com.tw/
若大量訂購，可與 laya.laya@msa.hinet.net 聯絡

[推薦書籍]

《向菸酒毒說 NO!》

林子堯、曾驛翔 醫師著

　　隨著社會變遷，人們的生活壓力與日俱增，部分民眾會藉由抽菸或喝酒來麻痺自己或希望能改善心情，甚至有些人會被他人慫恿而吸毒，但往往因此「上癮」而遺憾終身。本書由兩位醫師花費兩年撰寫，內容淺顯易懂，搭配趣味漫畫插圖，使讀者容易理解。此書適合社會各階層人士閱讀，能獲取正確知識，也對他人有所幫助。

定價：250 元

《幽暗之井的光明詩歌》

朱道宏 著

　　朱道宏（筆名）老師雖然罹患思覺失調症，但沒有放棄人生希望，他將痛苦經歷昇華成創作的動力與養分，創作出許多好的作品。朱老師不僅是一位得獎無數的文學好手，更是一位偉大的生命鬥士。

　　本詩集由林醫師熱心捐款協助出版。

定價：250 元

如欲購買《向菸酒毒說 NO!》，可至博客來網路書店購買：
http://www.books.com.tw/
要訂購《幽暗之井的光明詩歌》，可與 laya.laya@msa.hinet.net 聯絡

[版 權 頁]

醫院也瘋狂 5
Crazy Hospital 5

作者：林子堯 (雷亞)、梁德垣 (兩元)

編輯：林子堯

官方網站：http://www.laya.url.tw/hospital/

官方臉書：http://www.facebook.com/TWCrazyHospital/

出版：大笑文化有限公司

聯絡信箱：laya.laya@msa.hinet.net

經銷：白象文化事業有限公司

電話：04-22652939 分機 300

地址：台中市南區美村路二段 392 號

初版一刷：2016 年 05 月

定價：新台幣 150 元

ISBN：978-986-90820-7-5

感謝桃園市文化局指導